历代碑帖精粹 汉

鲜于璜碑

主编 薛元明

安徽美术出版社

全国百佳图书出版单位

图书在版编目（CIP）数据

汉鲜于璜碑/薛元明主编. — 合肥：安徽美术出版社，2021.3（2021.8重印）
（历代碑帖精粹）
ISBN 978-7-5398-9161-3

Ⅰ.①汉… Ⅱ.①薛… Ⅲ.①隶书—碑帖—中国—东汉时代 Ⅳ.①J292.22

中国版本图书馆CIP数据核字(2019)第301390号

历 代 碑 帖 精 粹

汉　鲜于璜碑

LIDAI BEITIE JINGCUI

HAN XIANYU HUANG BEI

主编　薛元明

出 版 人：王训海
选题策划：谢育智　曹彦伟
责任编辑：朱阜燕　毛春林　刘　园　丁　馨
责任校对：司开江　陈芳芳
装帧设计：金前文
责任印制：缪振光
出版发行：时代出版传媒股份有限公司
　　　　　安徽美术出版社（http://www.ahmscbs.com）
地　　址：合肥市政务文化新区翡翠路1118号出版
　　　　　传媒广场14F　　邮编：230071
营 销 部：0551-63533604（省内）
　　　　　0551-63533607（省外）
编辑出版热线：0551-63533611
印　　制：雅迪云印（天津）科技有限公司
开　　本：880 mm×1230 mm　1/16　印 张：5
版　　次：2021年3月第1版
　　　　　2021年8月第2次印刷
书　　号：978-7-5398-9161-3
定　　价：40.00元

前言

◎ 薛元明

学习书法强调「取法乎上」，故而历代书家追摹和取法的对象，自然是书法史中那些灿若星辰的经典。临摹经典之前要解读经典，解读经典之初先要整理经典，做到有点有面，在充分吸收其中精华的基础上，创造经典。临摹的目的不仅仅是为了临摹，而是为过渡到个人创作做好铺垫。

通过对经典的整理，确立临摹的系统性。临摹切忌「三天打鱼，两天晒网」「东一榔头，西一棒子」，必须细化到具体碑帖，才有可行性。碑帖的选择是相互的，书家选碑帖，碑帖也选书家。很多人遇到某种碑帖，就像遇到久违的老朋友，甚至感觉它是为自己而生。所以，习书者选碑帖犹如选朋友，一定要选出能够产生交流和共鸣的碑帖。选碑帖亦如选衣服，一定要合身得体。同样的衣服，穿在不同的人身上感觉不同，有的让人凸显气质，有的让人觉得别扭。碑帖与书家之间也存在一种互动性和适应性，不必因为他人喜好而影响自己的判断。临写一种碑帖总是不上手，有两种可能：一种是该碑帖的风格不适合自己，另一种是碑帖难度较大，自己暂不能把握。反过来说，临写一本碑帖太容易上手也未必就好，字体很容易变俗。但凡取法经典，高山仰止，总要有一定的难度。对照经典，乃知个人差距，不断缩小差距，就意味着书家的进步。

在临摹的系统性构建过程中，将临作与原帖进行对比无疑是获取第一手信息的重要方法。通过比较，临摹者可以快速掌握碑帖在书体、风格、形制、审美等诸多方面所存在的不同特点。真、草、篆、隶、行虽是五种不同书体，但字形变异只是一种外在区别，学习的关键是依据书体渐变的轨迹，寻找各种字体间内在的、共通的审美价值。傅山说：「楷书不知篆隶之变，任写到妙境，终是俗格。」这就说明，学楷书、行书乃至草书，突破口其实在于篆隶。傅山此论反映的是各字体间具有内在的相关性。只有反复揣摩，才能不被表象所蒙蔽，在多本碑帖之间找到某种关联性，从而将看似不相关的碑帖联系起来，找出新的思路。在临摹过程中，揭开一种碑帖奥秘的钥匙很可能是另一本碑帖。随意地临摹，只会事倍功半，甚至徒劳无功。从具体碑帖的研习到整个书法史的梳理，这两者都非常必要，从微观到宏观，再由宏观至微观，如此反复，不断地比较和积累，「聚沙成塔，集腋成裘」，久而久之，就有了临摹的系统性。这一系统涵盖了多层次的要求：书体的先后选择，不同书体之间的转换，同一书家不同时期作品的比较，碑帖之间的差异等。由此而言，书家必须处理好「博涉」和「专精」的关系，进而由临摹的系统性提升至风格构建的系统性。

当然，对于经典的解读不可能一蹴而就，书家需要逐步深入，循序渐进。临帖之初需要读帖，读帖有

时是与临摹同步的，有时则是在临摹之外完成，两者结合互补，往往会有一些新的发现。面对历代经典范本，后世书家可能会面临

这样一个问题：很多探索路径已被前人所踏遍，后人能够演绎的空间愈来愈小。这是需要直面的现实困境。问题的解决还是要回到

问题本身。要想突破，关键取决于书家的修养和功力的积累，以及理解思路和理解角度的个性化，避免从俗或从众。对于经典碑帖

的理解往往与钻研的深度成正比，知之愈少，愈觉得简单，只能得到皮相，特别是先入为主的成见，很可能导致程式化的判断。哈

耶克说：「一种文明停滞不前，并不是因为进一步发展的可能性被试尽，而是因为人们根据其现有的知识，成功地扼杀了促使新知

识出现的机会。」有鉴于此，想要规避以上问题，一是要回到经典本身。经典之所以为经典，就在于其独特性甚至是唯一性。二是

要具备个人化视角。在书法研习的领域，没有放之四海而皆准的真理，只有切实真诚的个人体悟。书法要的就是一些个人心得，重

视的就是一些独到经验，因为书法是一种非常内化的文化，所以我们才会一再强调碑帖的选择要从个人的感受出发，回到内心，

只有真实的感受所带给书家的启示才是真实的，真实才能有效。在这当中，有一条很重要的法则：「熟悉的陌生化，陌生的熟悉

化。」对于众所周知的经典，要尝试从不同角度来理解，学会「不断地重新问题化」，才能够独辟蹊径。对于不了解的经典，我们

要努力尽快熟悉，新的启发往往能够让我们豁然开朗，开拓出新的天地。

如前所述，临摹必须定位在经典范本上，对经典范本的定位，最终归结到点画和结体的具体分析上。一要注意通过微观分析掌

握细节，细节乃风格之关键，「失之毫厘，谬以千里」，但细节不是零碎，更不是习气；二要避免只谈技法导致的琐碎化。我们在

对范本的细节有充分的了解之后，还要学会从少数单个字例回归到整个经典范本本身，举一反三。单纯的字例通过对临可以把握，

针对范本整体的审美体验则必须通过反复研读来完成。更重要的是，必须在大的历史时代背景下关注碑帖风格形成的影响因素，结

合书家一生的行踪际遇来理解范本。大至宏观，小至微观，缺一不可。我们既要避免只关注字例而忽视对书家的整体性研究，同时

也要避免对书家的回顾变成日常资料的堆砌。

书法史本身就是一部不断比较的历史。历史总在最合适的时候成为澄清池，淘汰渣滓，留下真正的经典。虽说个人有个人心目

中的经典，但凡临摹，我们总是立足于取法那些公认的经典，而不是刻意寻求一些非经典作品，甚至剑走偏锋，嗜痂成癖。学书要

走康庄大道，这是所有历代经典串联起来的一条正脉。这条正脉有两大特征：一是正统，有正大气象；二是传承有序，正本清源。

书法史看似纷繁芜杂，实际上有严格的序列性。历史本身是理性的，一定会有最后的选择。书法家通过个人的努力，创造出经典，

最终被书法史接纳，成为其中的一环。

从整理经典到解读经典，从临摹经典到创造经典，归结为一句话：书家要有经典意识。永恒经典，经典永恒。

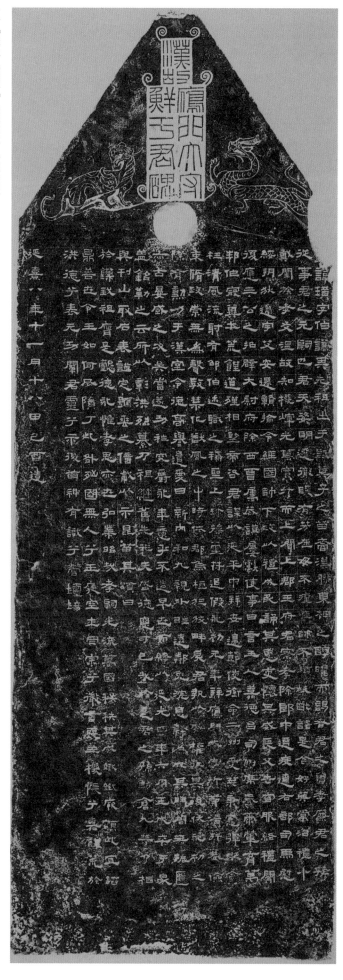

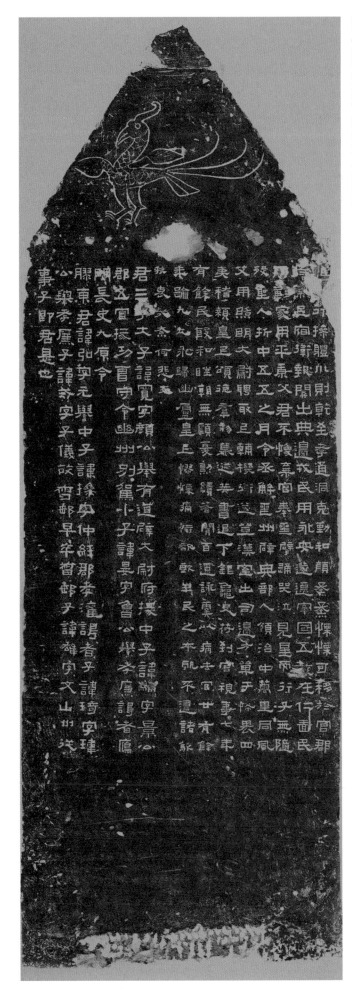

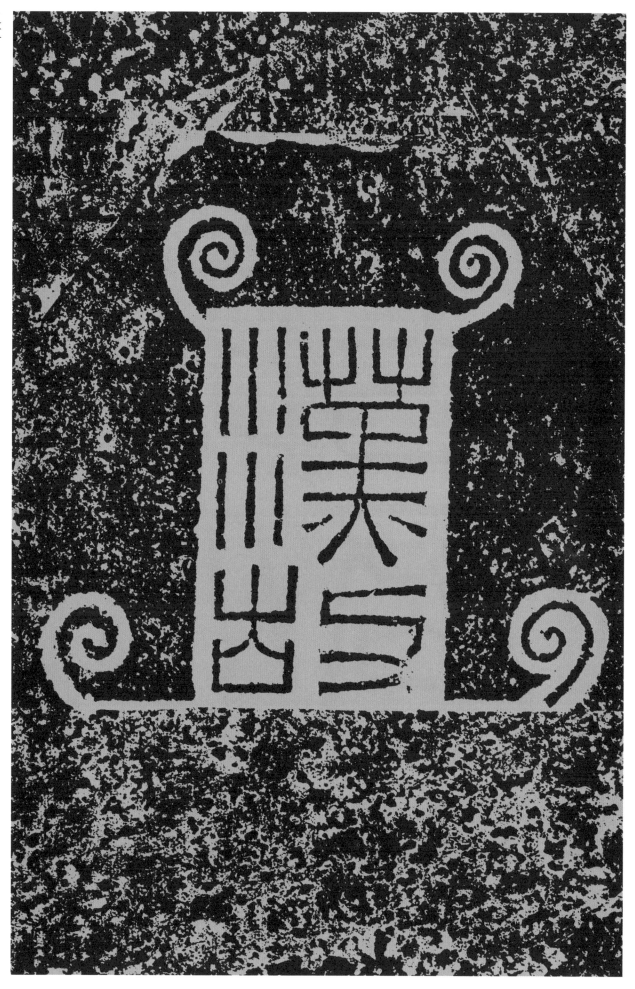

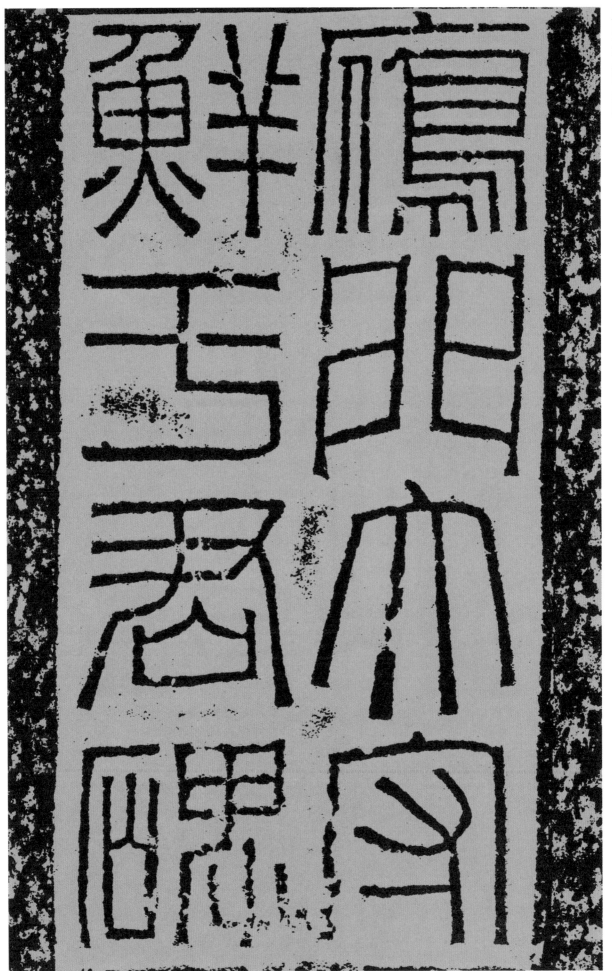

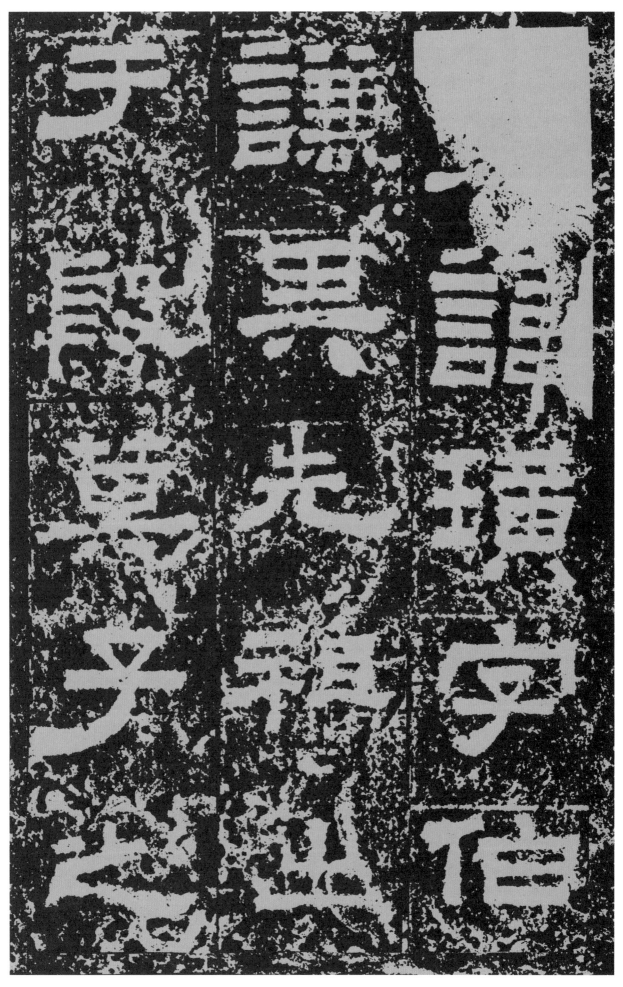

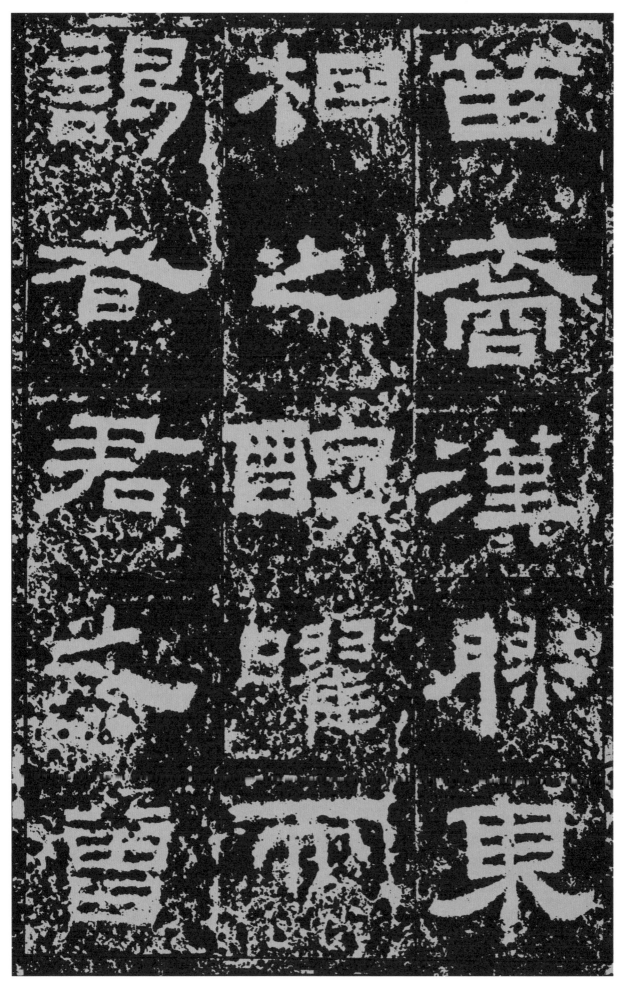

温故知机辉 光笃实升而 上闻上郡王

荒

望

馑

道

延

帝

道

平

咨

殚

平

君

相

枉清风流射
有邵伯述职
之称圣上珍

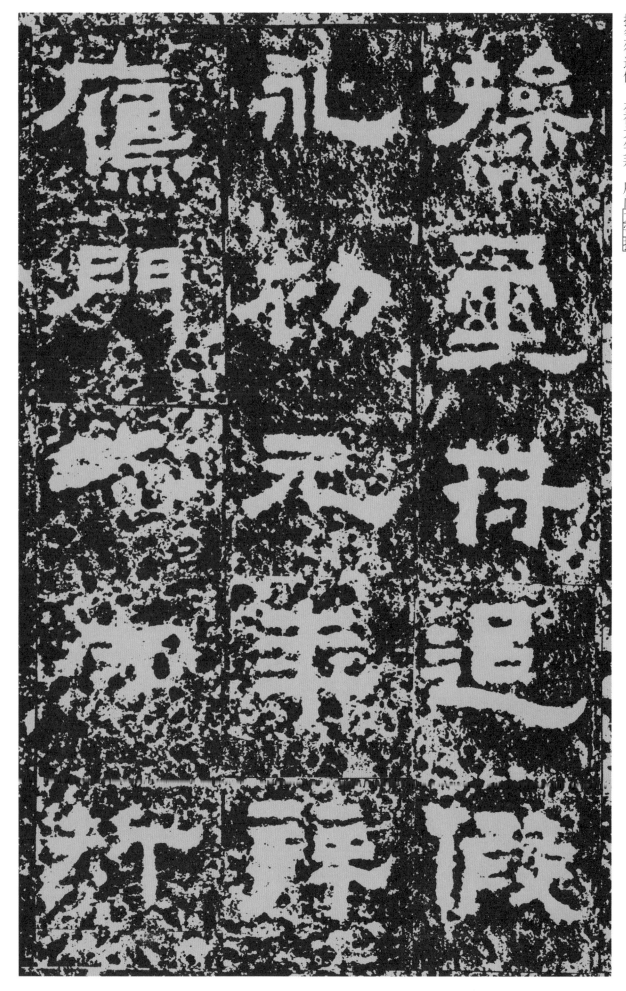

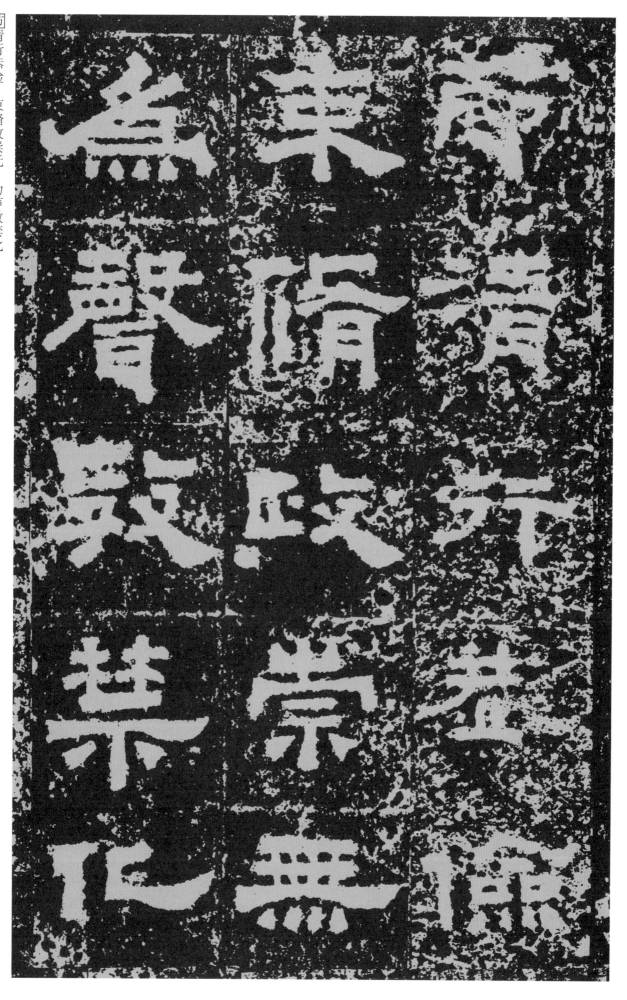

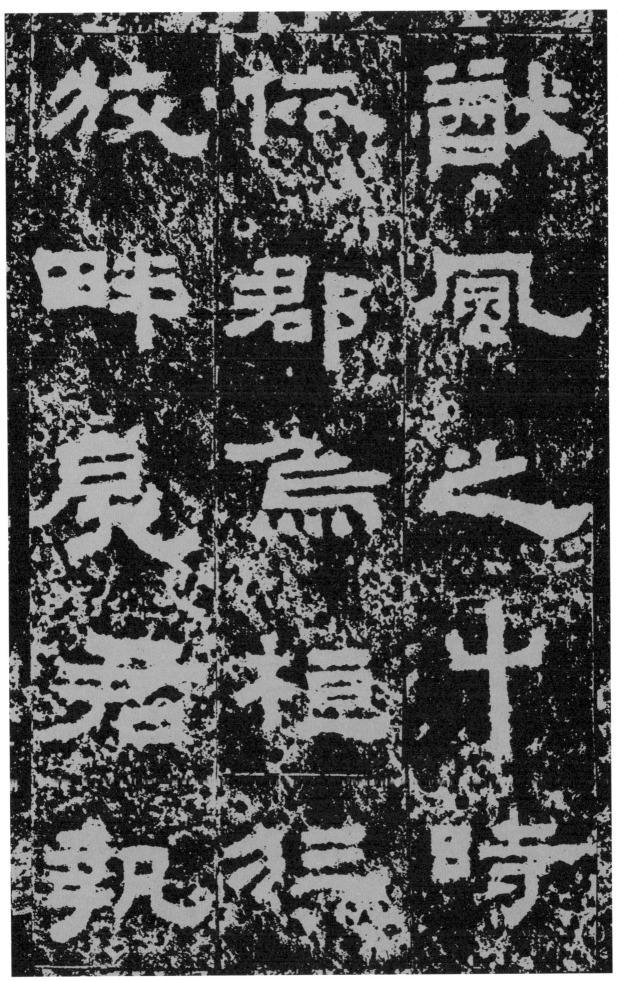

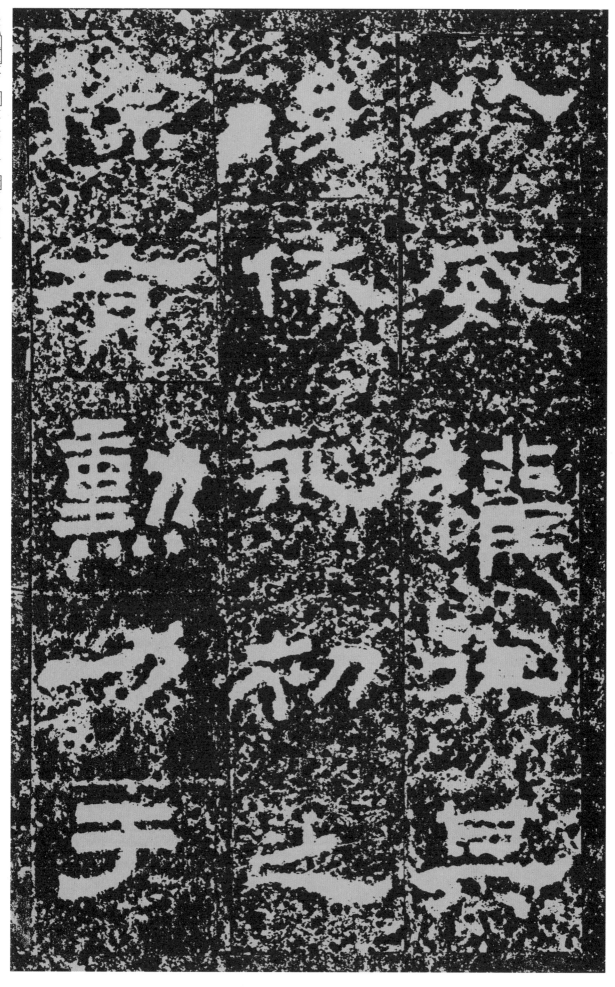

以威权征其
后伏永初之
际有勋力于

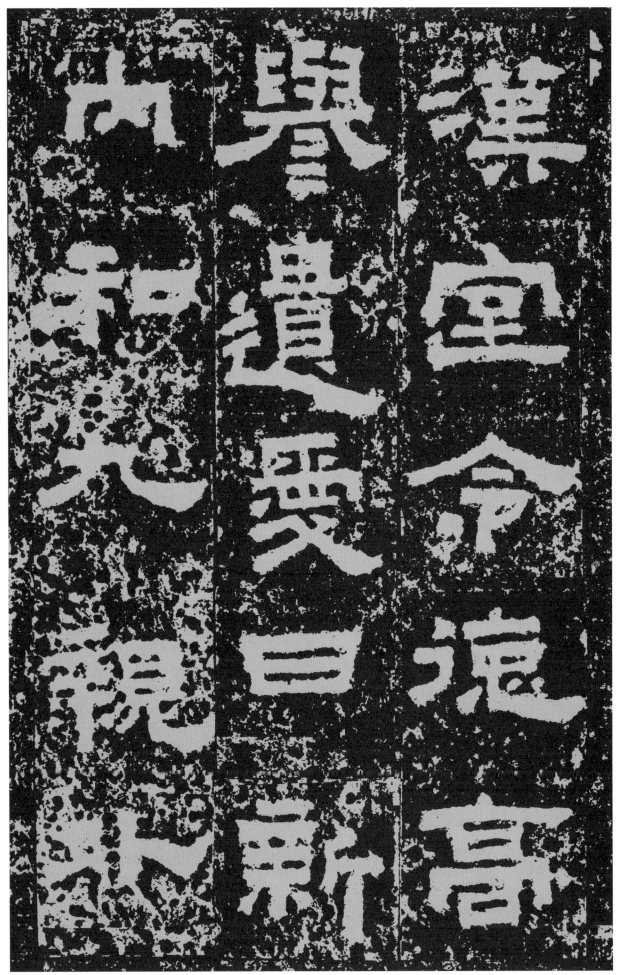

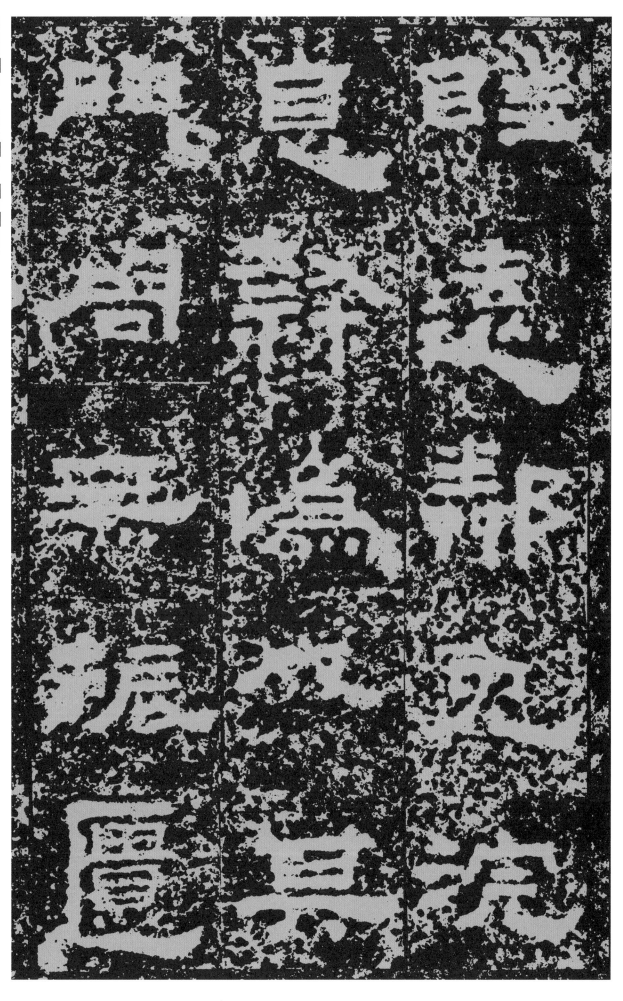

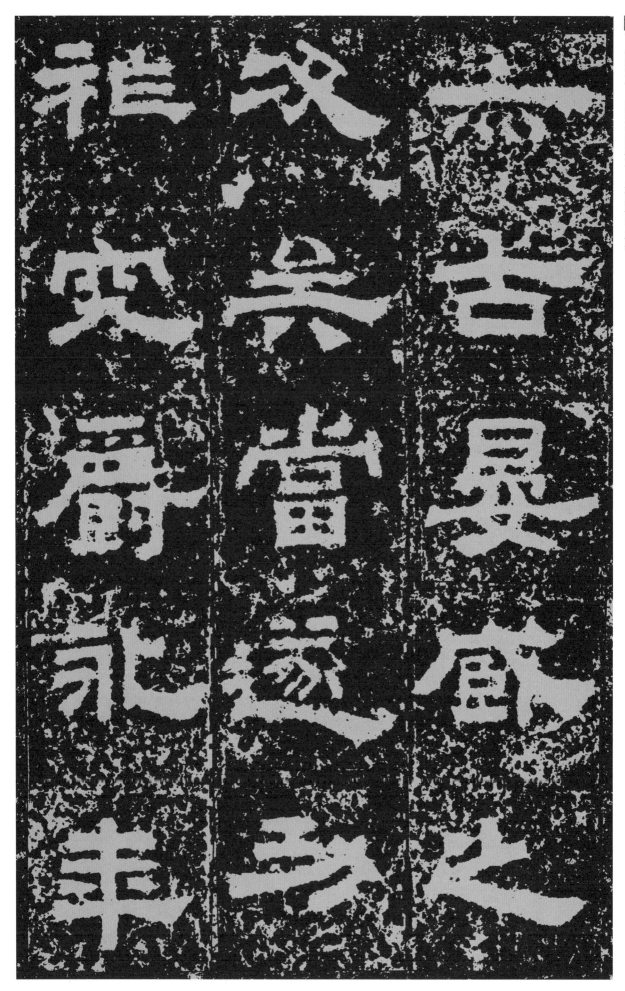

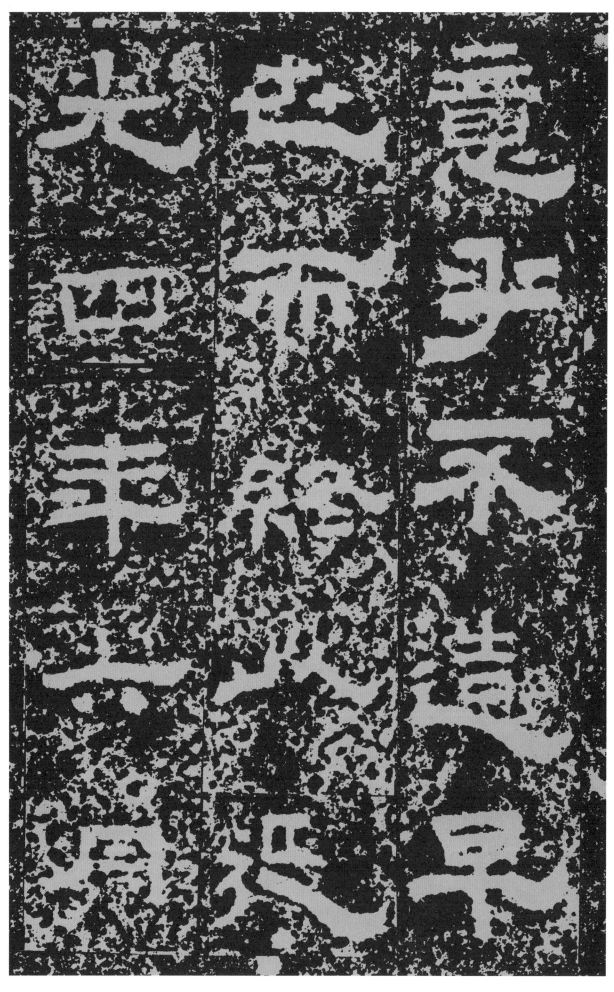

意乎不造旱　世而终以延　光四年六月

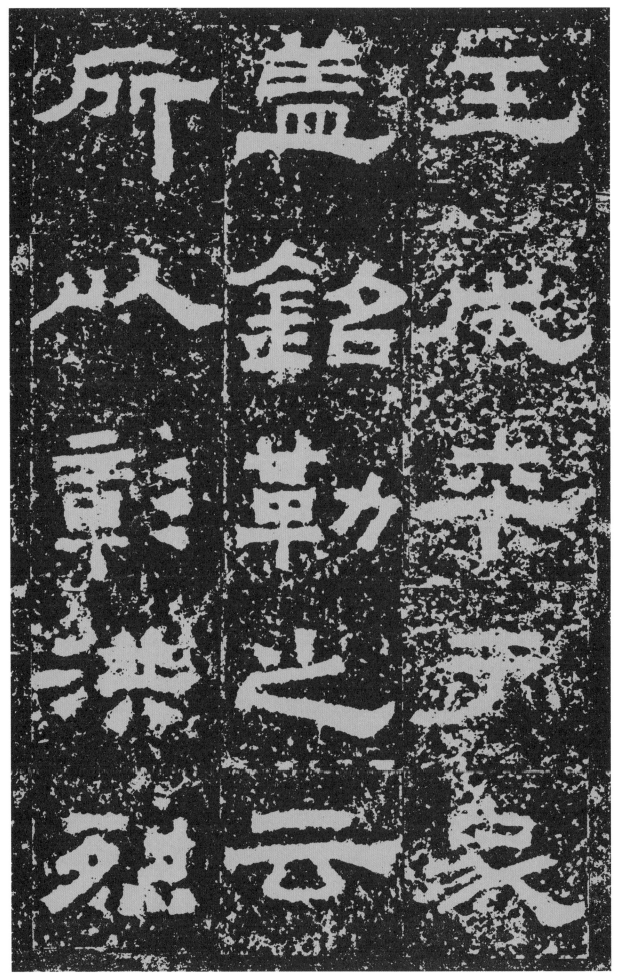

壬戌卒于家　盖铭勒之云　所以彰洪烈

28

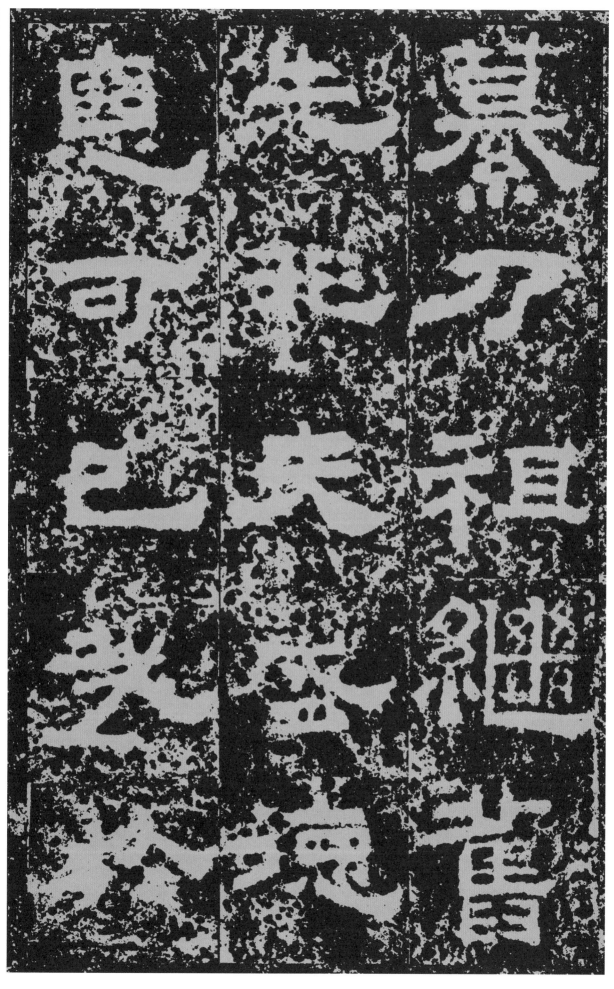

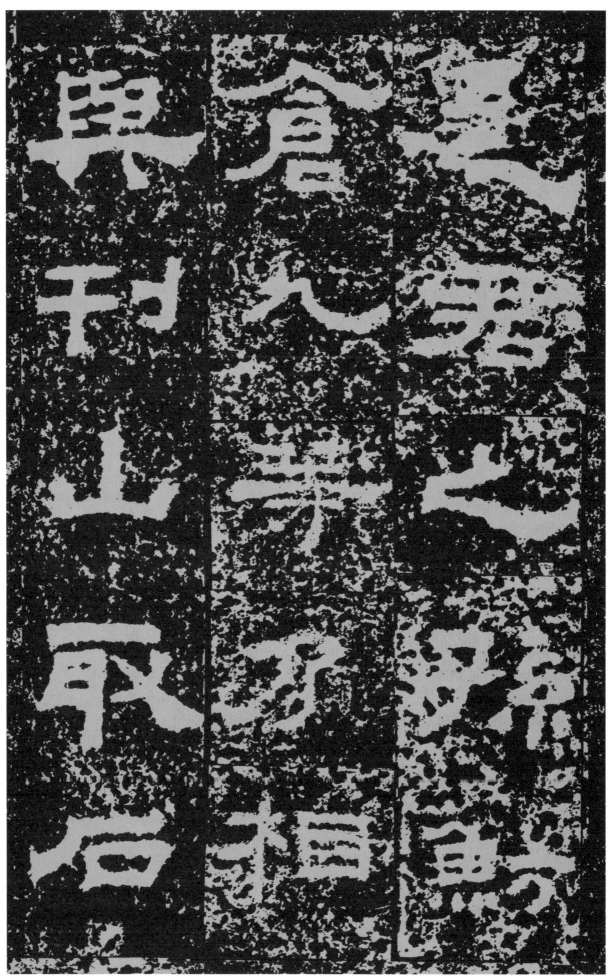

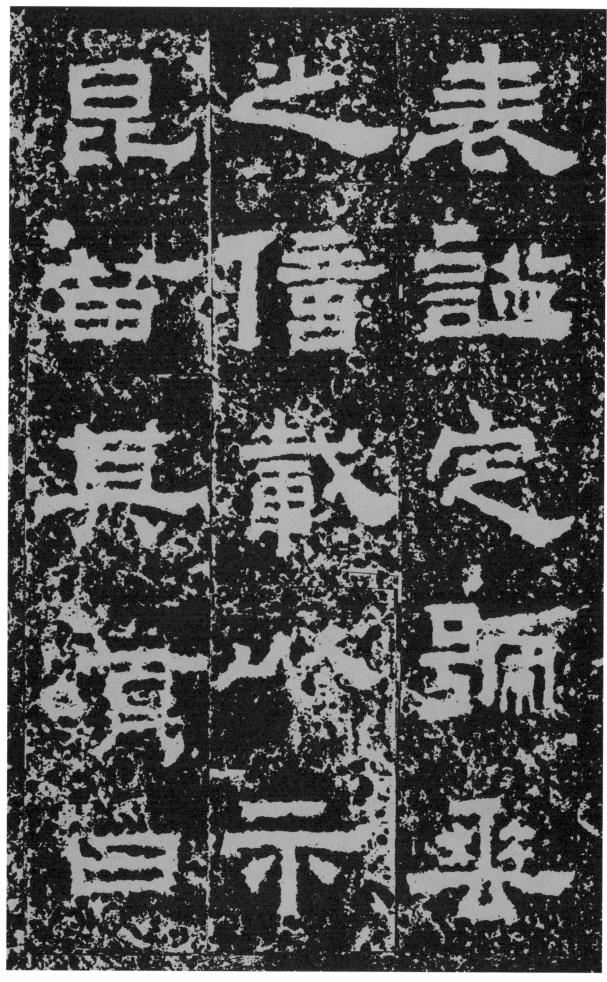

于铄我祖膺 是懿德永惟 孝思亦丗弘

业昭哉孝嗣

光流万国秩

秩其威娥娥

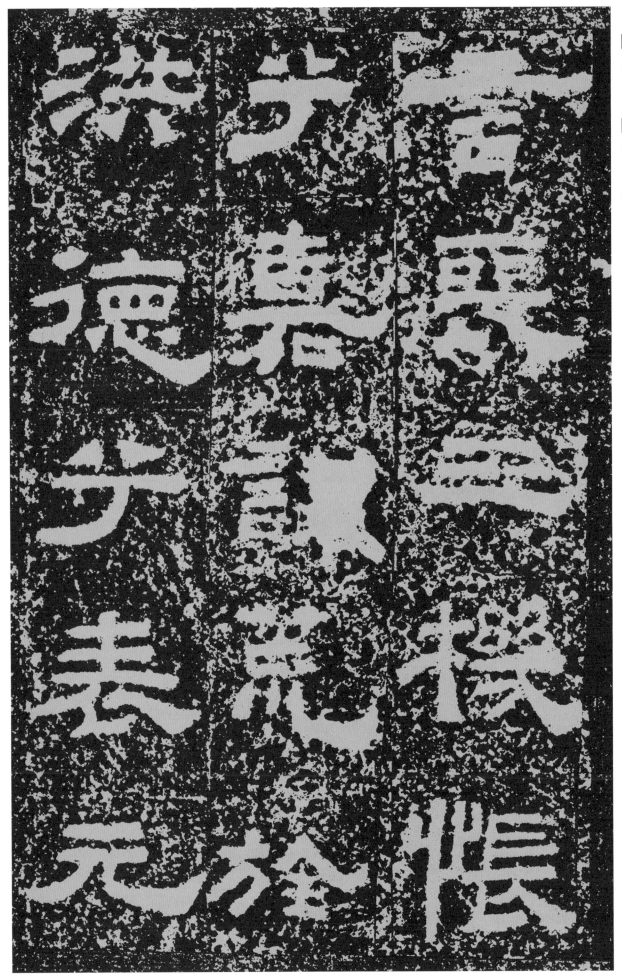

言丧□机怅

兮嘉□荒旌

洪德兮表元

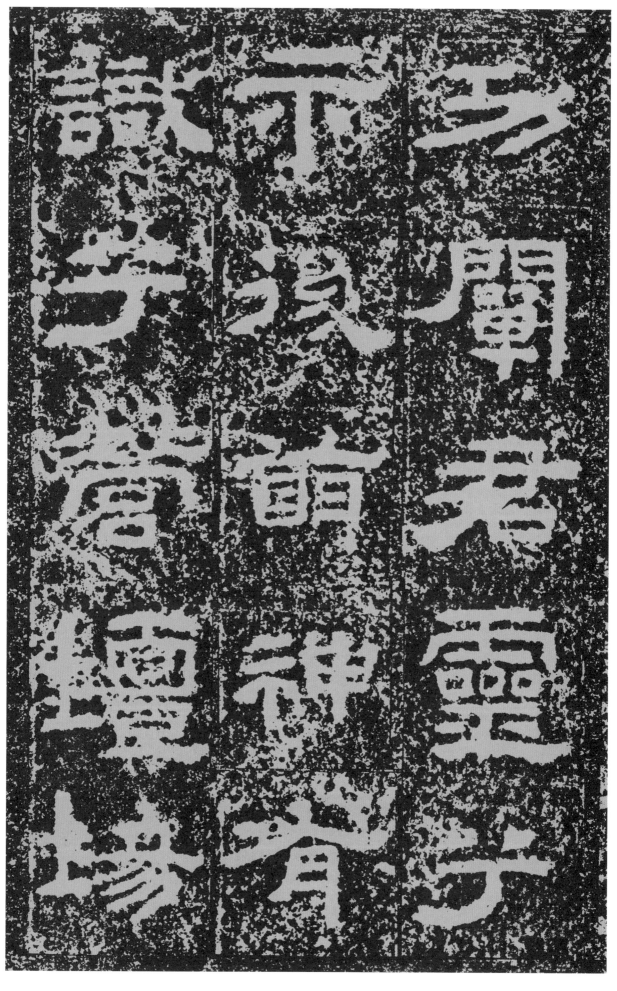

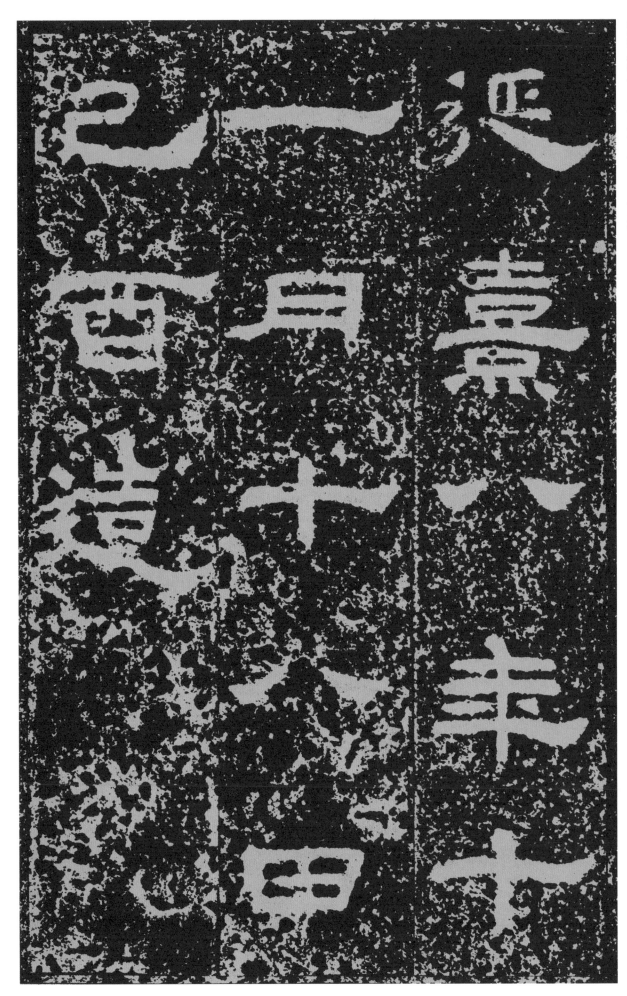

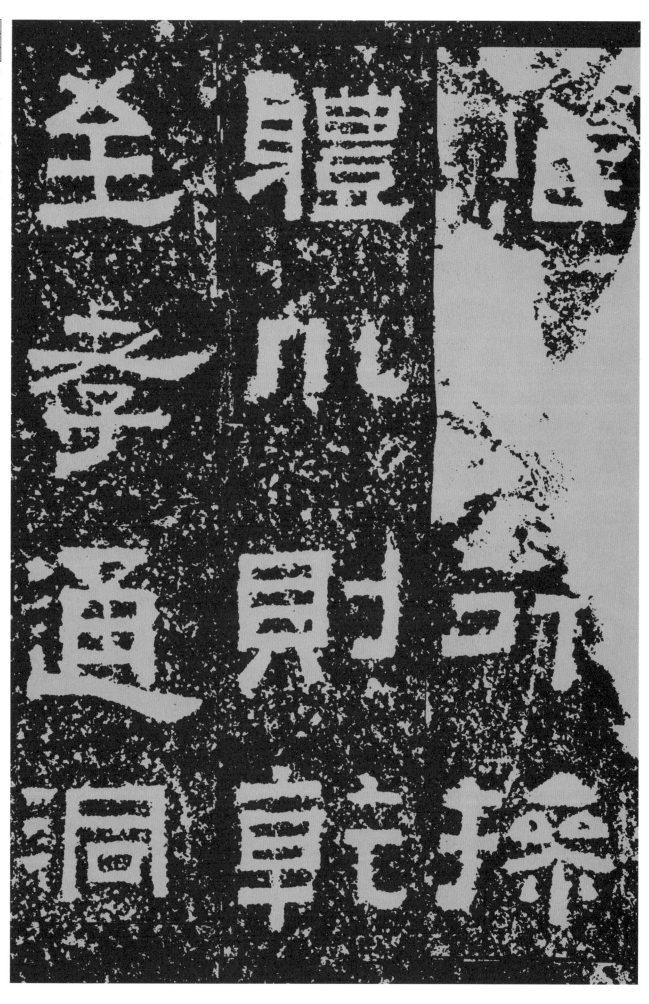

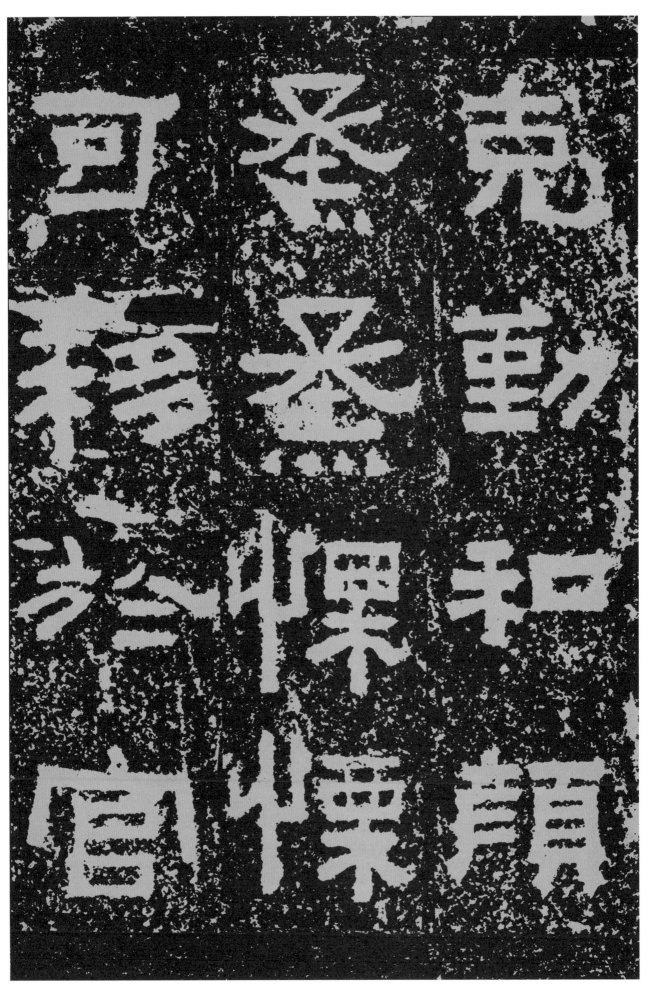

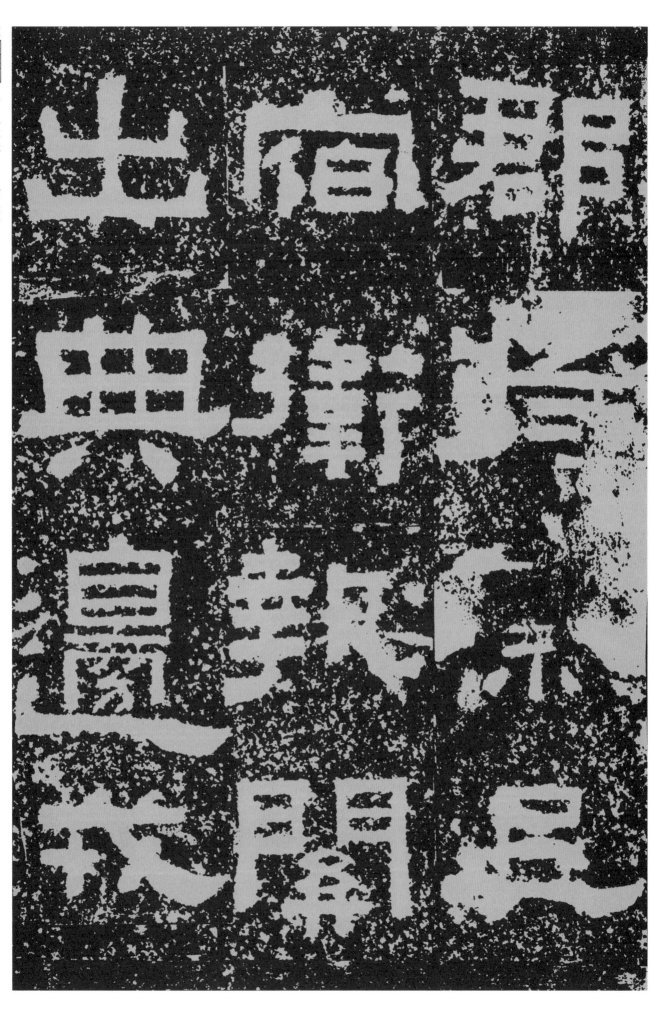

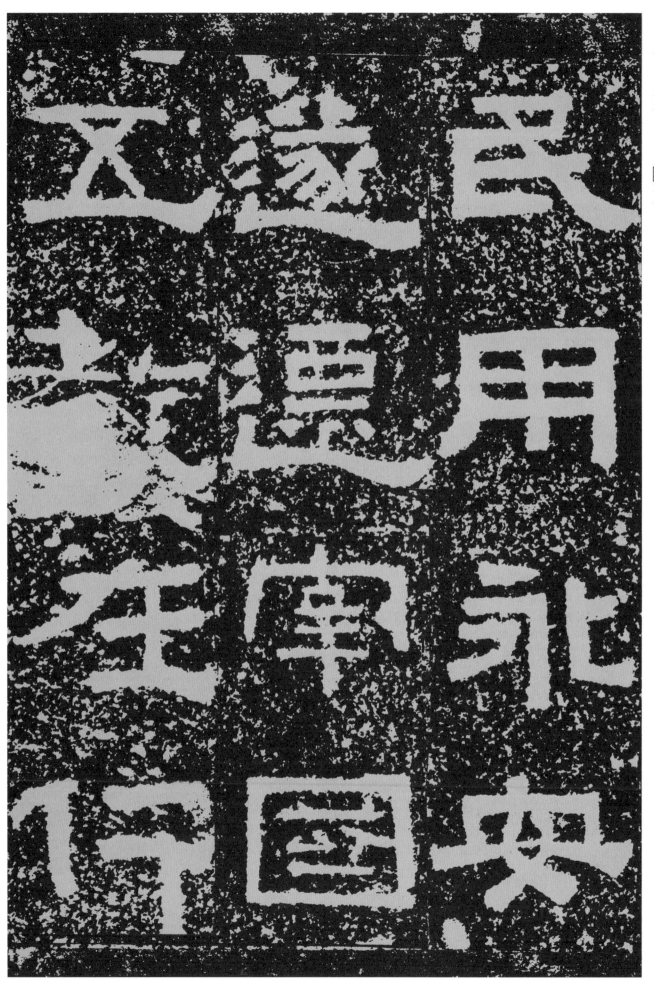

家用平康　父君不憿

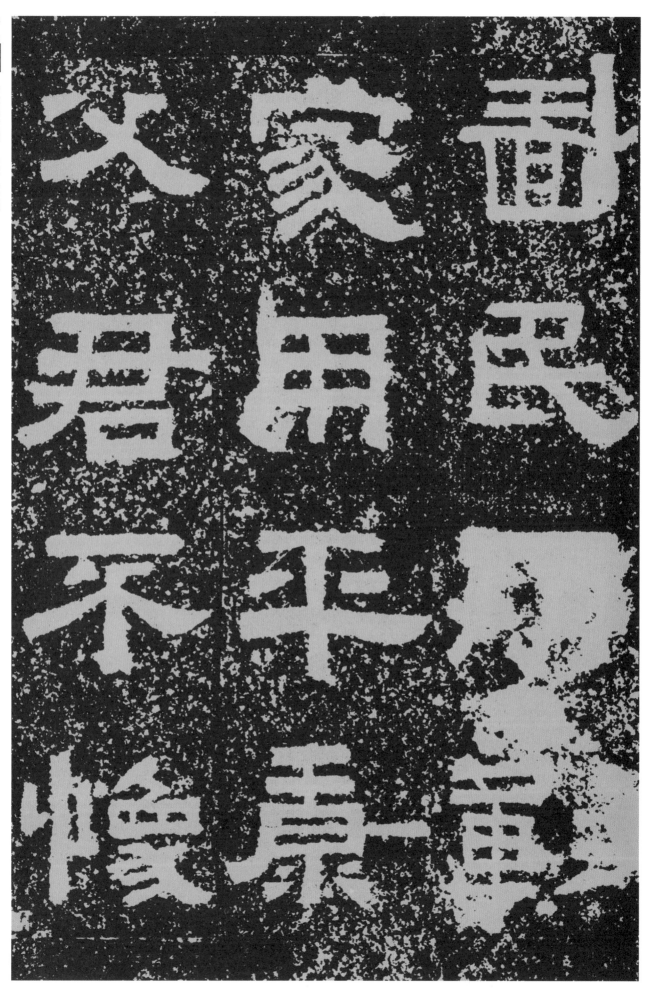

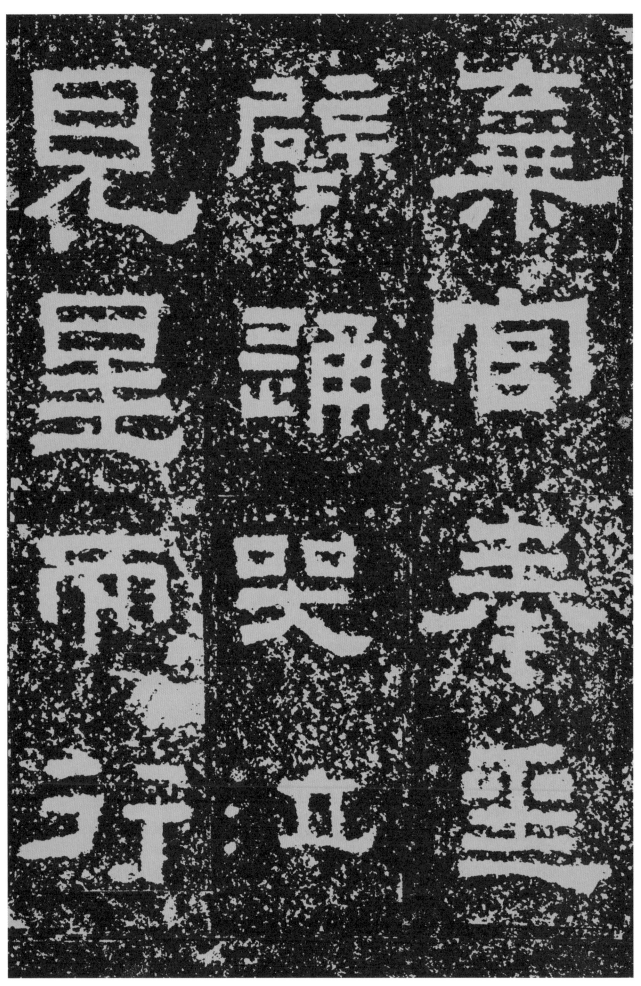

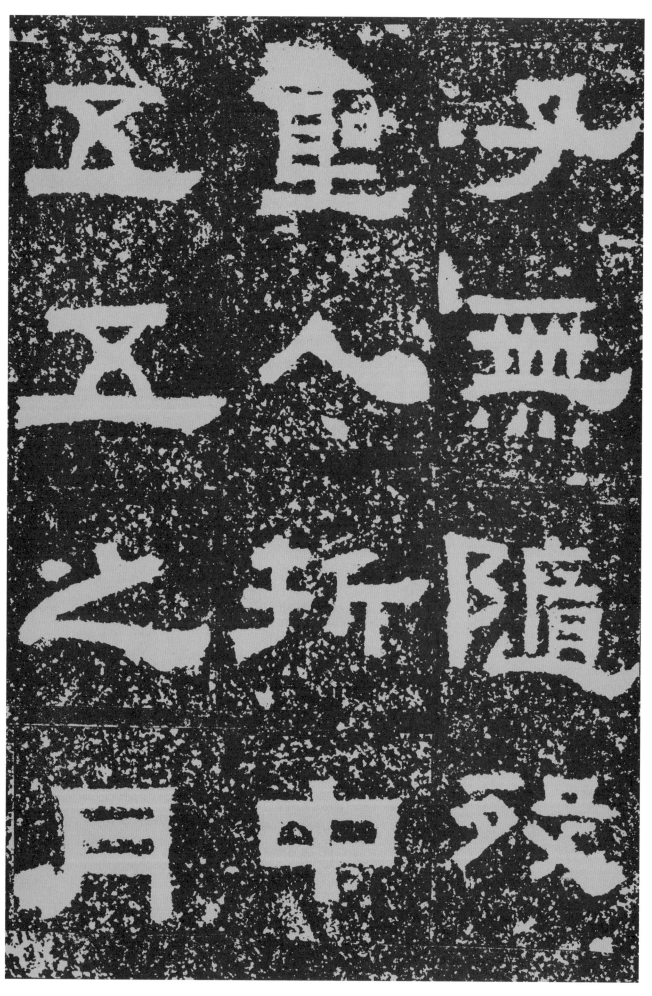

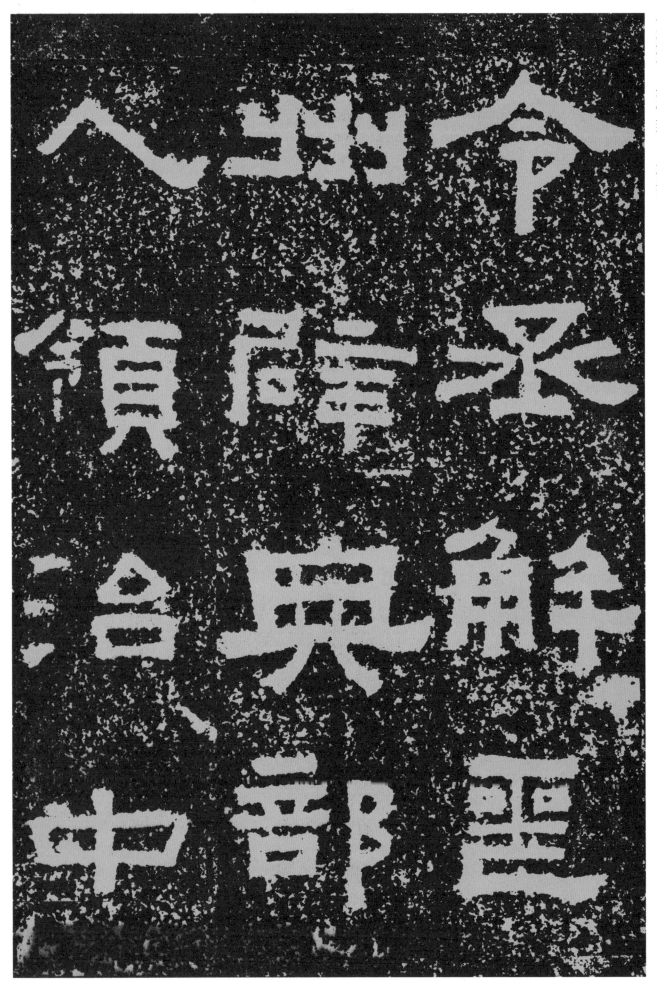

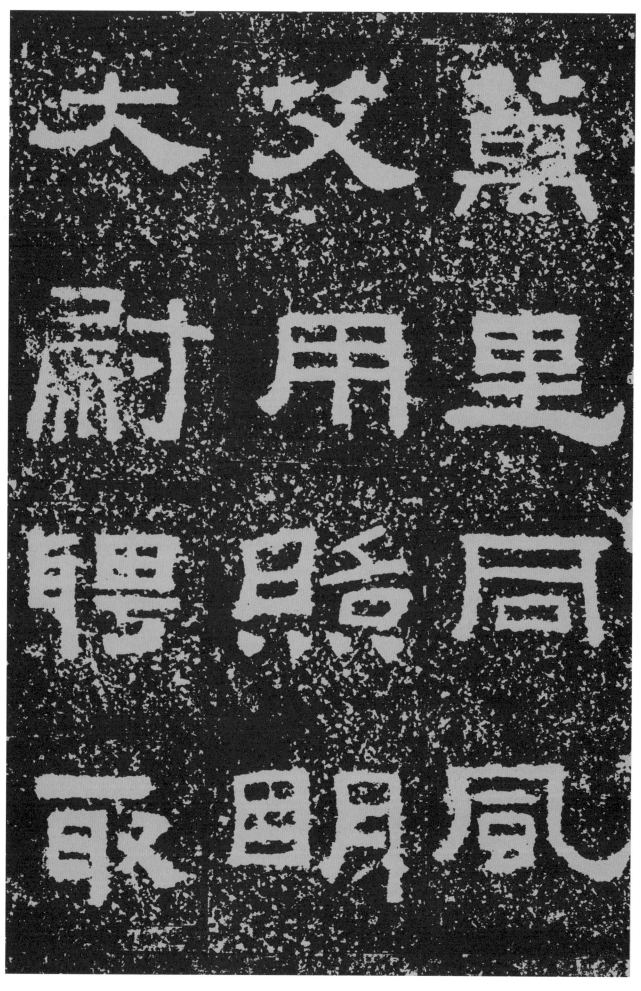

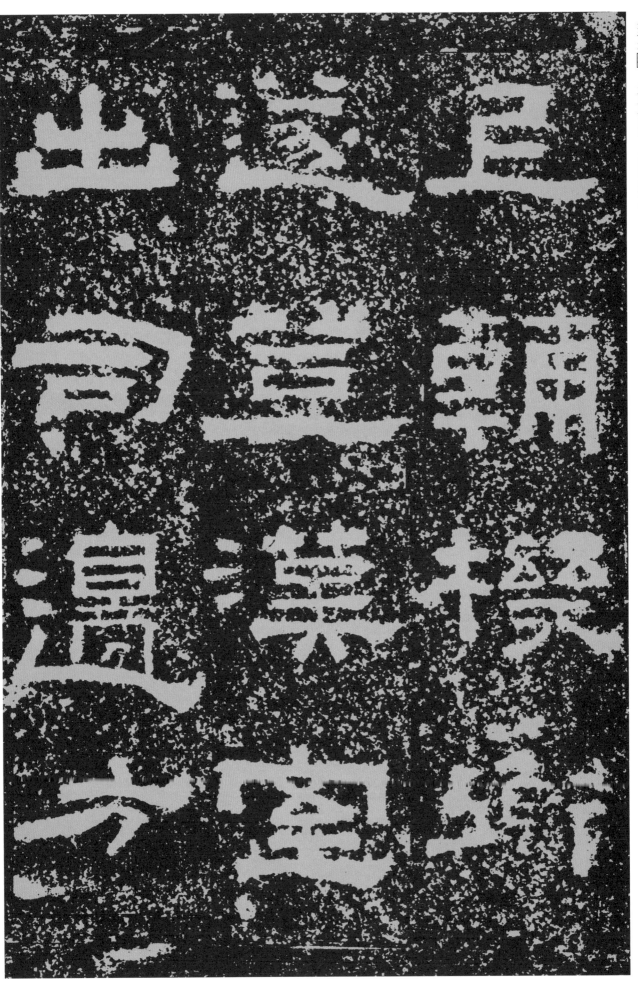

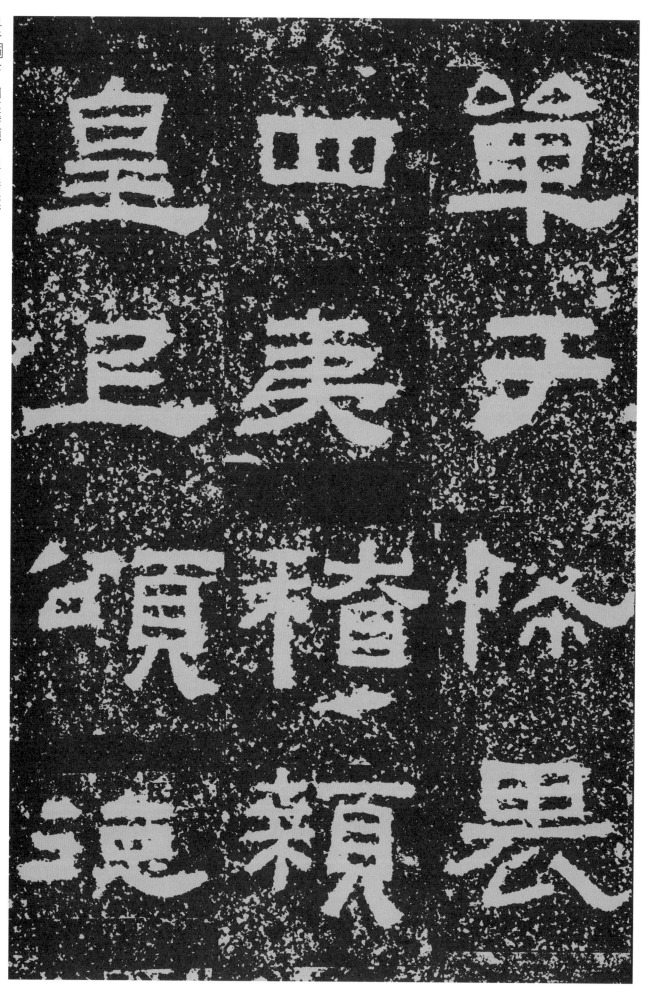

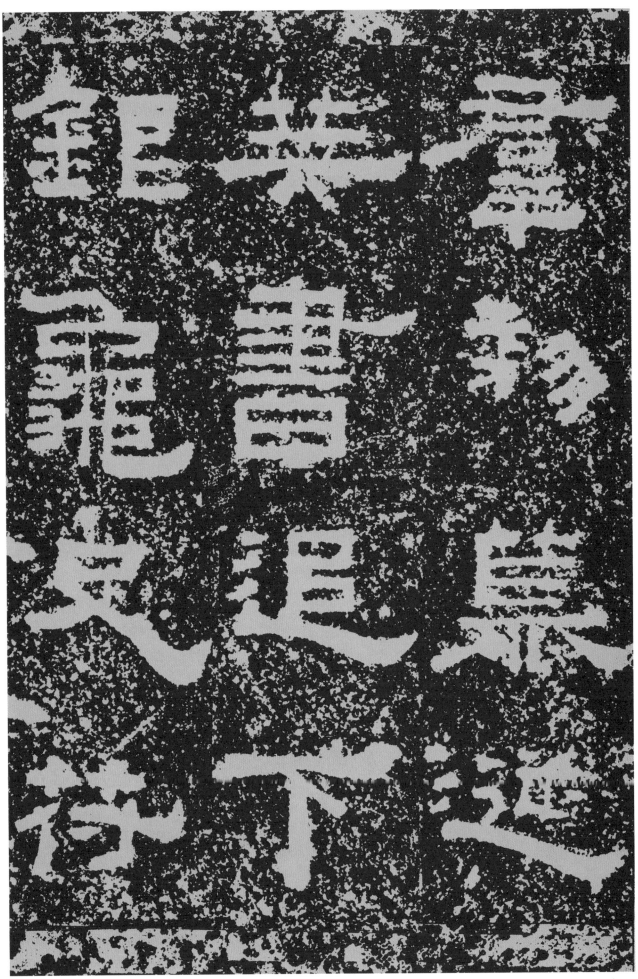

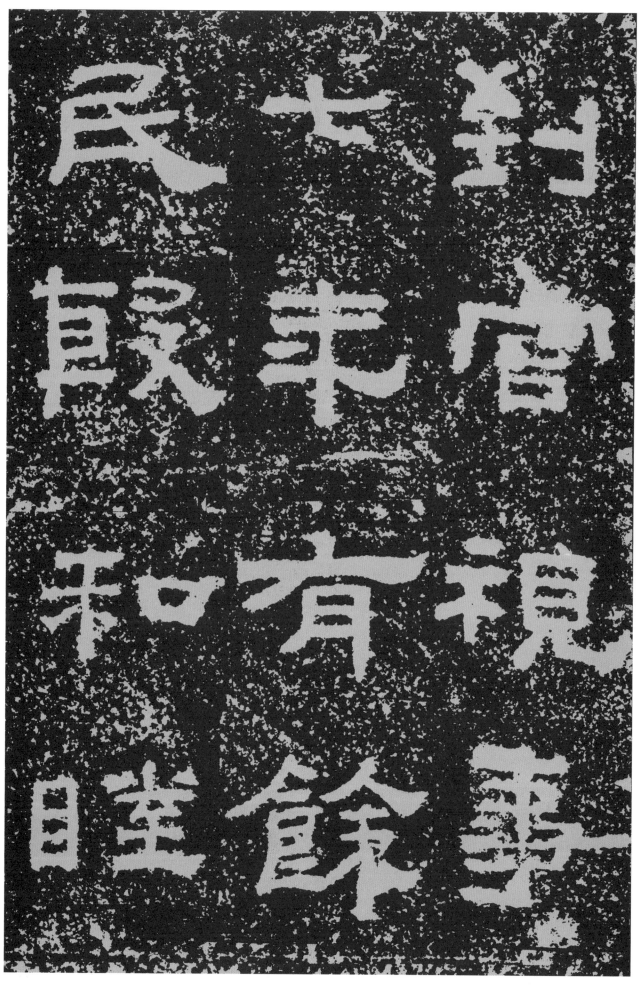

民　封官

假来官

和有視

睦餘事

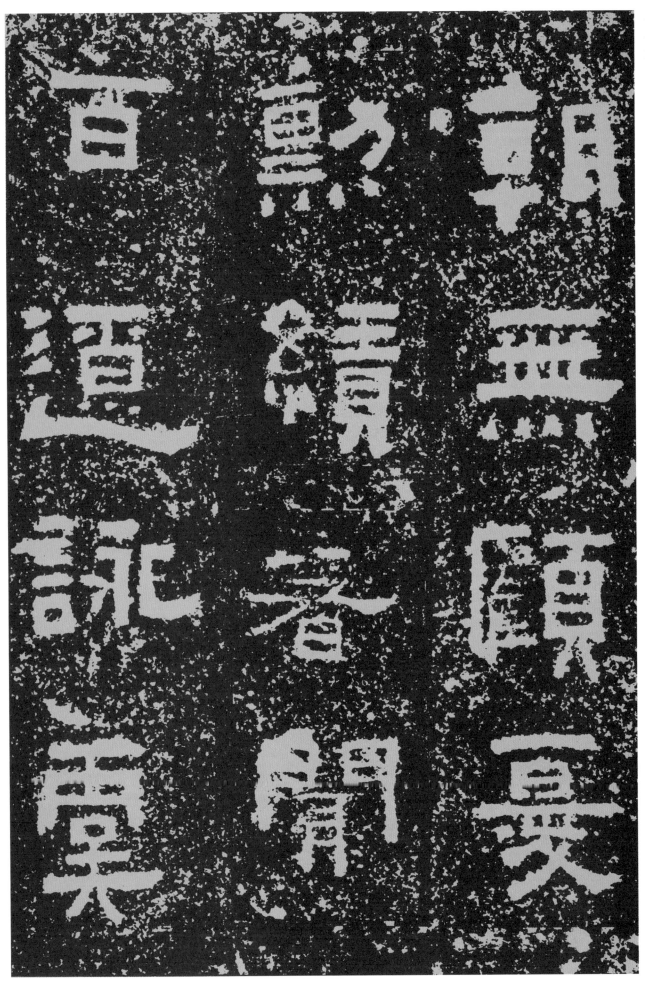

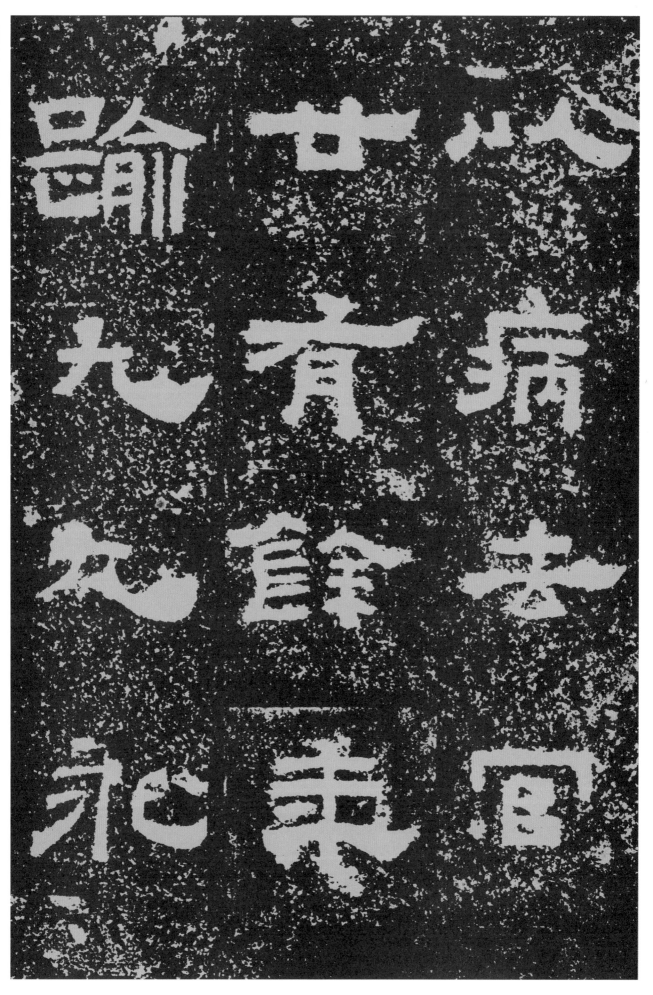

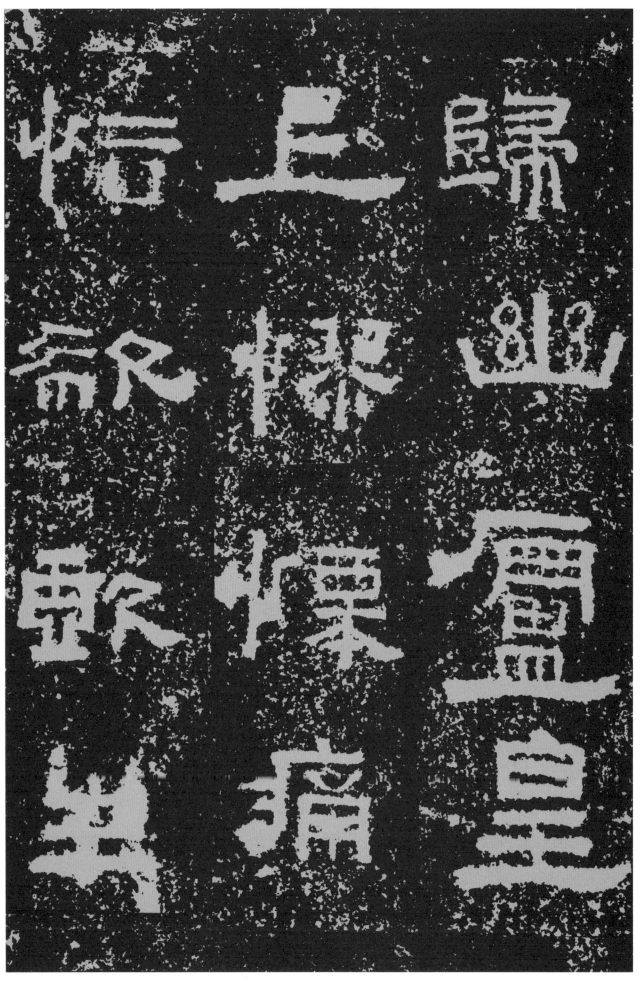

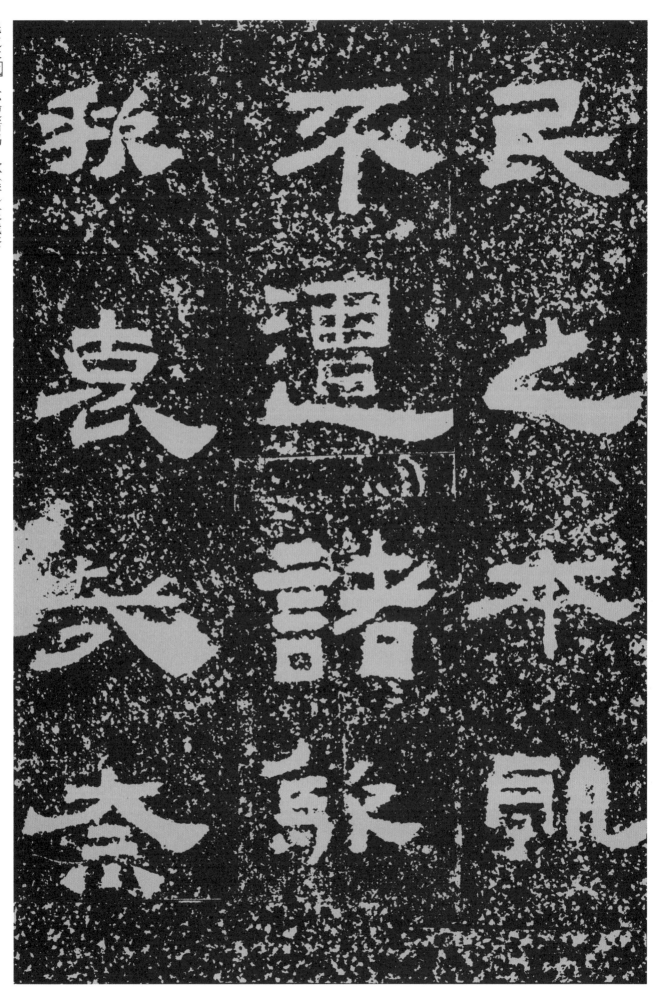

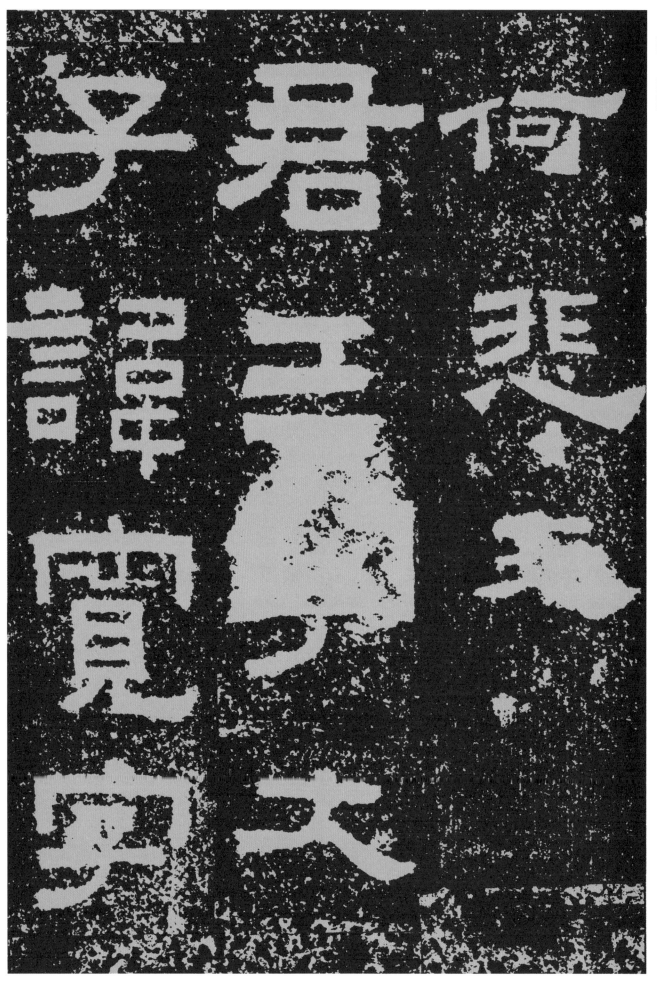

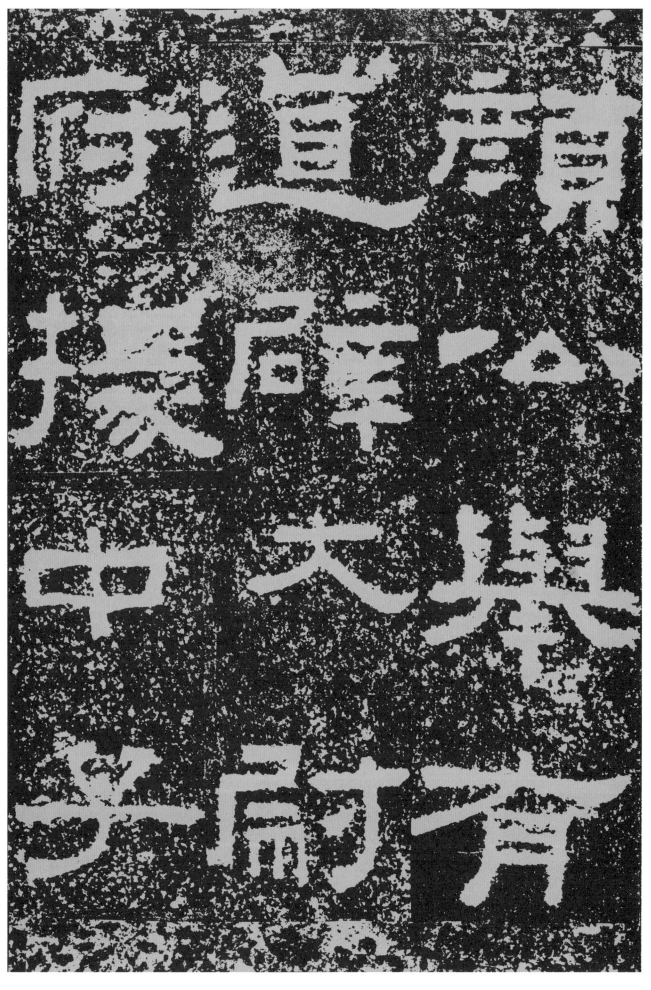

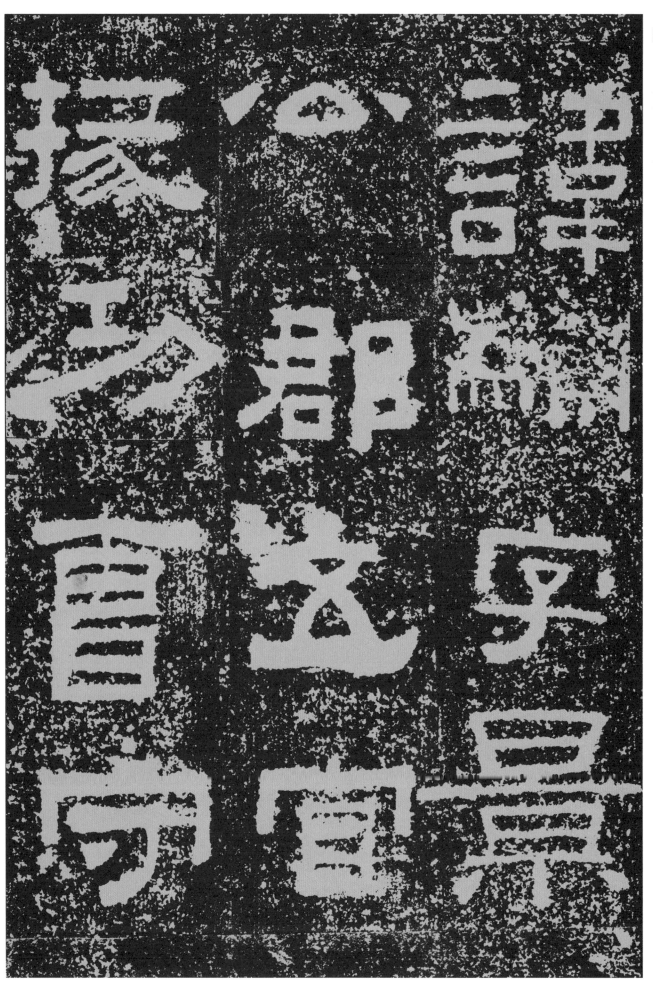

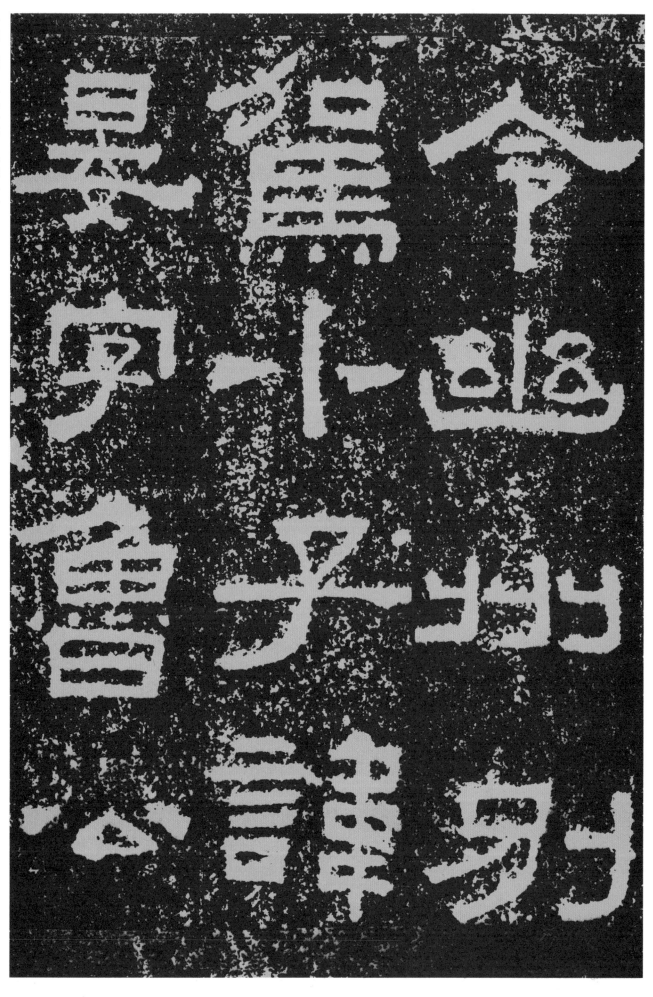

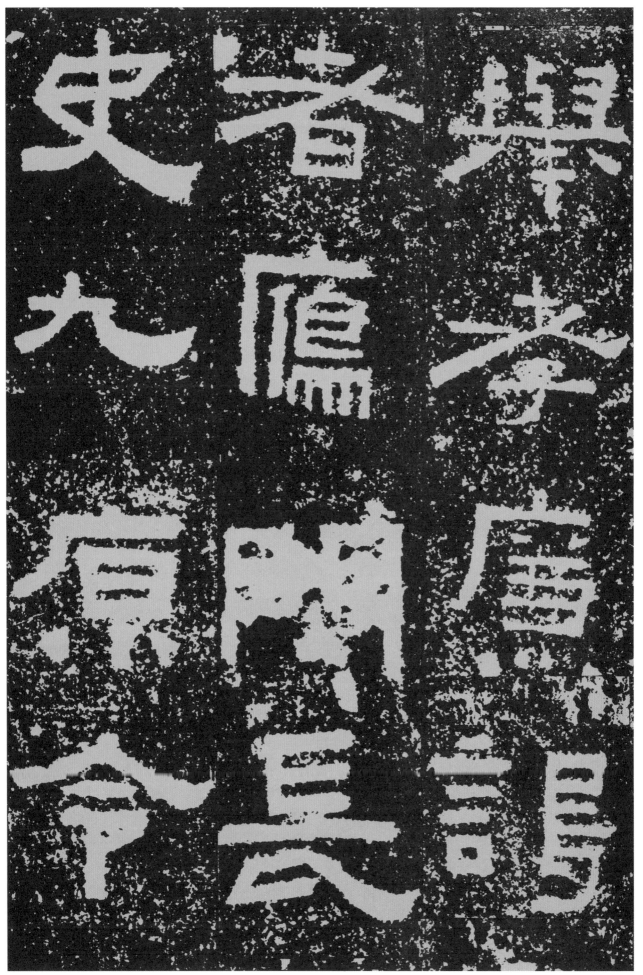

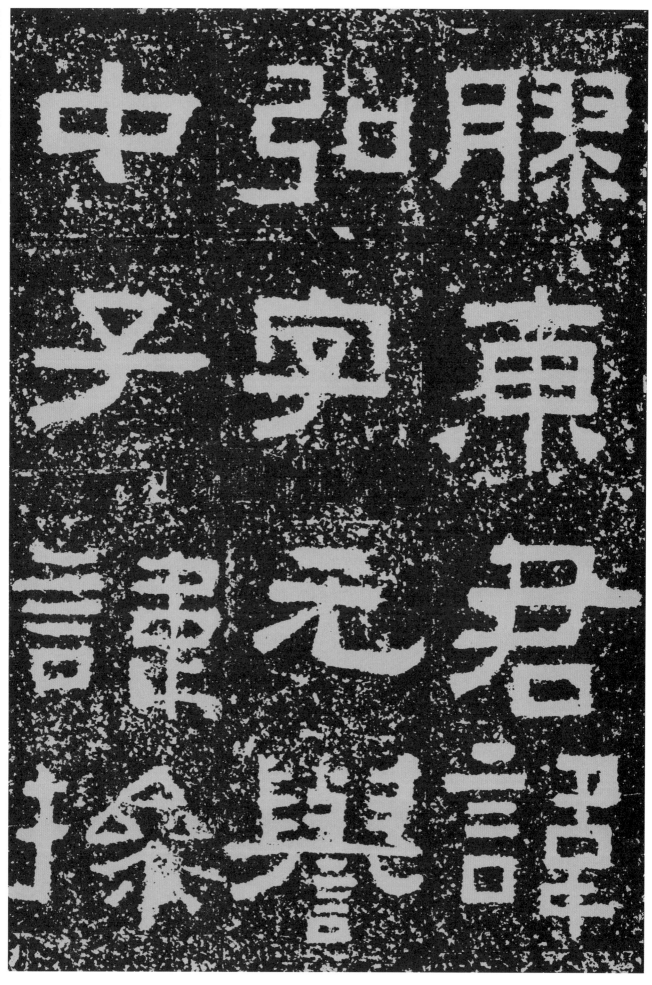

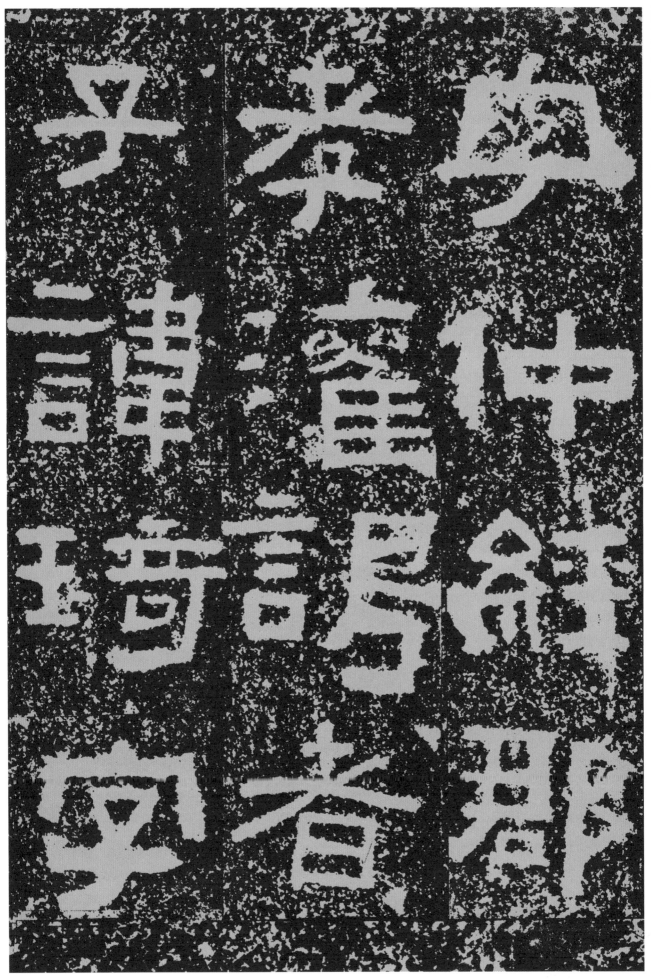

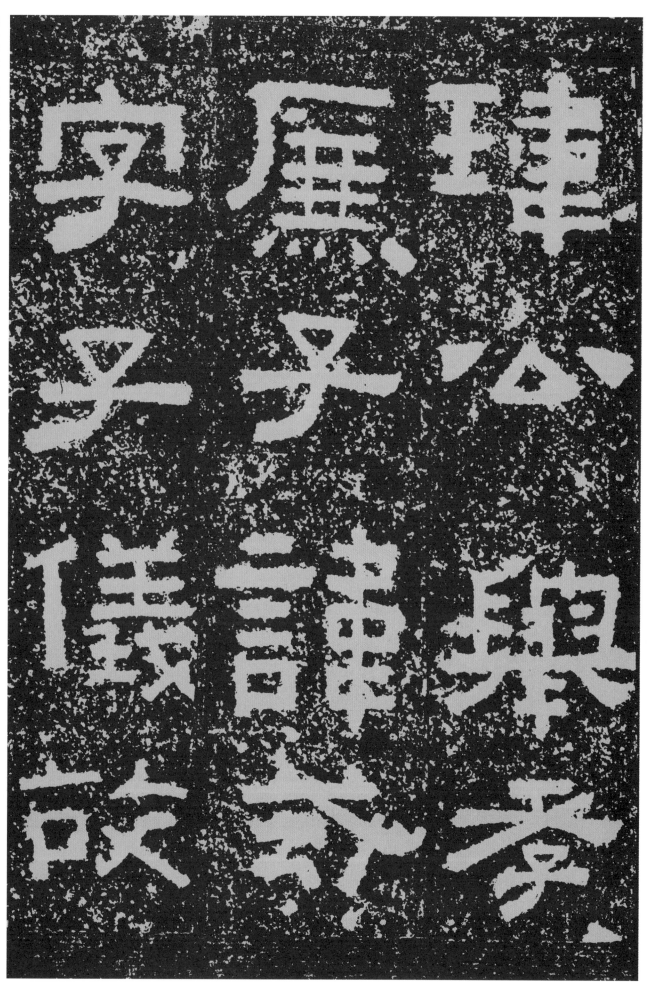

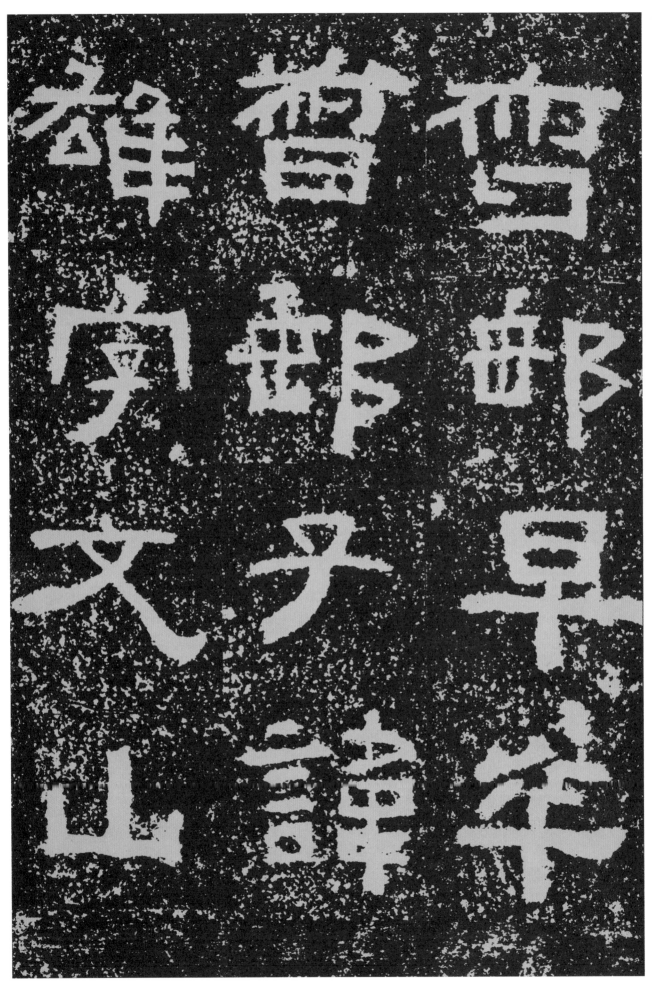

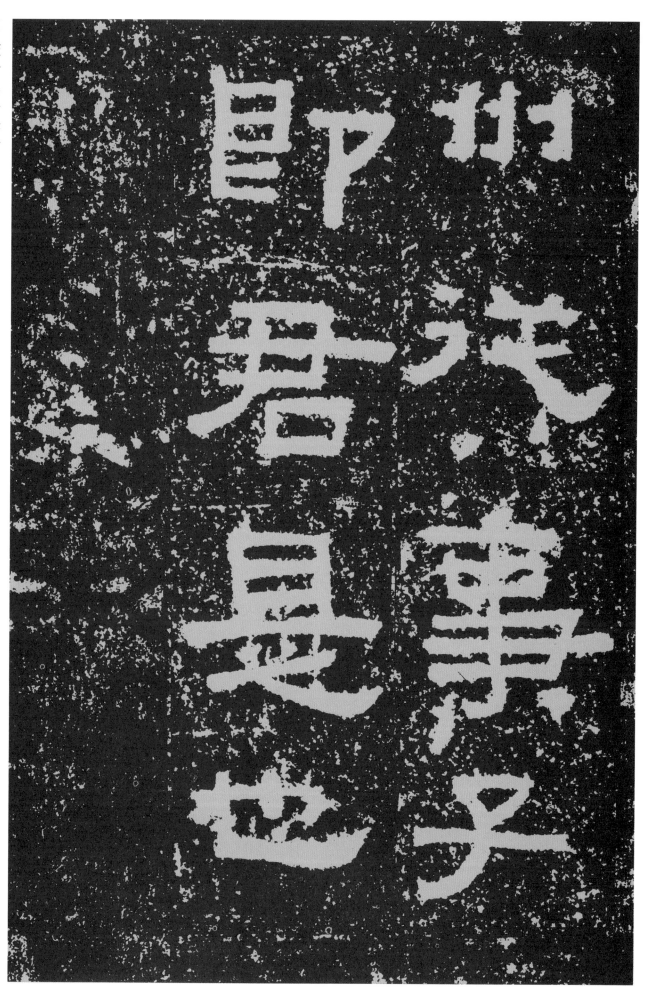